大觀帖（第四卷）

彩色放大本中國著名碑帖

孫寶文 編

歷代名臣法帖

晉西中郎將陳達書

十二月廿五
日達白歲
終感惨寒
切足下何
如遣不悉
陳達

伯禮啓明
願問訊
兄前許借

宋給事中薄紹之書

不審
王悵息頼比

今遣請受願付令往

弟定欲迴換住

軍甚須一宅今旨遣問之若必

浮居宇多嘗成交關也但臨

訪慶自難稱意得消息旨遣

介纛今遣請受願付令往仰干悵息謹啓　知弟定欲迴換住止周旋江參軍甚須一宅今旨遣問之若必未得居宇多當成交關也但臨舟訪處自難稱意得消息旨遣

白薄紹之白

一月三日思話白節近說寒切足下復何如比何一涉道久當諸惡耶示告望近吾所患猶尔思話白

筠和南至節過念哀慕深

宋征西將軍蕭思話書

梁尚書王筠書

梁特進沈約書

至情不可任寒凝道體何如想比清豫弟子贏勞每惡憁弊何□眷請勤御比日来叙道白王筠和南

今年殆無能十始得此一至沈約白十一月十六日

5

梁交州刺史阮研書

梁廣州刺史蕭雄書

道增至得書深慰已熱卿何如吾甚勿勿始過嶠今便下水未因見卿為歡善自愛異日當至上京有因道增行所具少字不具阮研頓首四月一日

四月一日

頓研首

故以孝事君則忠以敬事長則順忠順不失以事其上然後能保其祿位而守其祭祀盡士之孝也詩云夙興夜寐無忝爾所生

舜問乎丞曰道可得而有乎曰汝身非汝有汝何得有夫道舜曰吾身非吾有孰有之哉曰是天地之委形也生非汝有

舜問乎丞曰道可得而有乎曰汝身非汝有汝何得有夫道

舜曰吾身非吾有孰有之哉曰是天地之委形也生非汝有

梁侍中蕭子雲書

庸非盗乎盗陰陽之和以成若生載若形況外物而非盗乎誠

然天地萬物不相離也仞而有之皆惑也國氏之盗公道也故亡殃

若之盗私心也故得罪有公私者無盗也亡公私者無盗也公公天地

之德知天地之德孰爲盗耶孰爲不盗耶

或謂子列子曰子奚貴虛列子曰虛者無貴也子列子曰非其名

也莫如靜莫如虛靜也虛也得其居矣取也與也失其所也事

之破碼而後有舞仁義者弗能復也

故以孝事君則忠以敬事長則順忠順不失以事其上然後能保其祿位而守其祭祀盡士之孝也詩云夙興夜寐無忝爾所生

舜問乎丞曰道可得而有乎曰汝身非汝有何得有夫道舜曰吾身非吾有孰有之哉曰是天地之委形也生非汝有

舜問乎丞曰道可得而有乎曰汝身非汝有何得有夫道

舜曰吾身非吾有孰有之哉曰是天地之委形也生非汝有

梁侍中蕭子雲書

是天地之委和也性命非汝有

是天地之委順也孫子非汝有

悉天地之委蛻也故行不知所注處不知所恃食不知所以天地

強陽氣也又胡可得而有耶

齊之國氏大富宋之向氏大貧自宗之齊請其術國氏告之曰

吾善爲盜始吾爲盜也一季而給二季而足三季大壤自此以往

施及州閭向氏大喜喻其爲盜之言而不喻其爲盜之道

遂踰垣鑿室手自所及亡不探也未及時以臧獲罪沒其光居之

是天地之委和也性命非汝有是天地之委順也孫子非汝有是天地之委蛻也故行不知所往處不知所持食不知所以天地強陽氣也又胡可得而有耶　齊之國氏大富宋之向氏大貧自宋之齊請其術國氏告之曰吾善爲盜始吾爲盜也一年而給二年而足三年大壤自此以往施及州閭向氏大喜喻其爲盜之言而不喻其爲盜之道遂踰垣鑿室手自所及亡不探也未及時以臧獲罪沒其光居之

財向氏以國氏之謬已也往而怨之國氏曰若為盜若何向氏言

其狀兩氏曰嘻若失為盜之道至此乎今將告若矣吾聞天有時

地有利吾盜天地之時利雲雨之滂潤山澤之產育以生吾禾殖

吾稼築吾垣建吾舍吾陸盜禽獸水盜魚鱉亡非盜也夫禾稼

土木禽獸皆天之所生豈吾之所有然吾盜天而亡殃夫金玉珍

寶穀帛財貨人之所聚豈天之所與若盜之而獲罪孰怨哉尚氏

大惑以為國氏之重罔已過東郭先生問焉東郭先生曰若一身

財向氏以國氏之謬已也往而怨之國氏曰若為盜若何向氏言其狀國氏曰嘻若失為盜之道至此乎今將告若矣吾聞天有時地有利吾盜天地之時利雲雨之滂潤山澤之產育以生吾禾殖吾稼築土木禽獸皆天之所生豈吾之所有然吾盜天而亡殃夫金玉珍寶穀帛財貨人之所聚豈天之所與若盜之而獲罪孰怨哉向氏大惑以為國氏之重罔已過東郭先生問焉為東郭先生曰若一身

庸非盜乎盜陰陽之和以成若生載若形況外物而非盜乎誠

然天地萬物不相離也仞而有之皆惑也國氏之盜公道也故亡殃

若之盜私心也故得罪有公私者亦盜也亡公私者亦盜也公公私私天地

之惑知天地之德孰爲盜耶孰爲不盜耶

或謂子列子曰子奚貴虛列子曰虛者無貴也子列子曰非其名

也莫如靜莫如虛靜也虛也得其居矣取也與也失其所也事

之破碬而後有舞仁義者弗能復也

唐祕書監虞世南書

世南聞大運不測天地兩平風俗相

承帝基能厚道清三百鴻業六超

君壽九宵命周成筭玄無之道

古興明世南

世南從去月廿七八率一兩日行

腳更痛遂不朝會至今未好亦

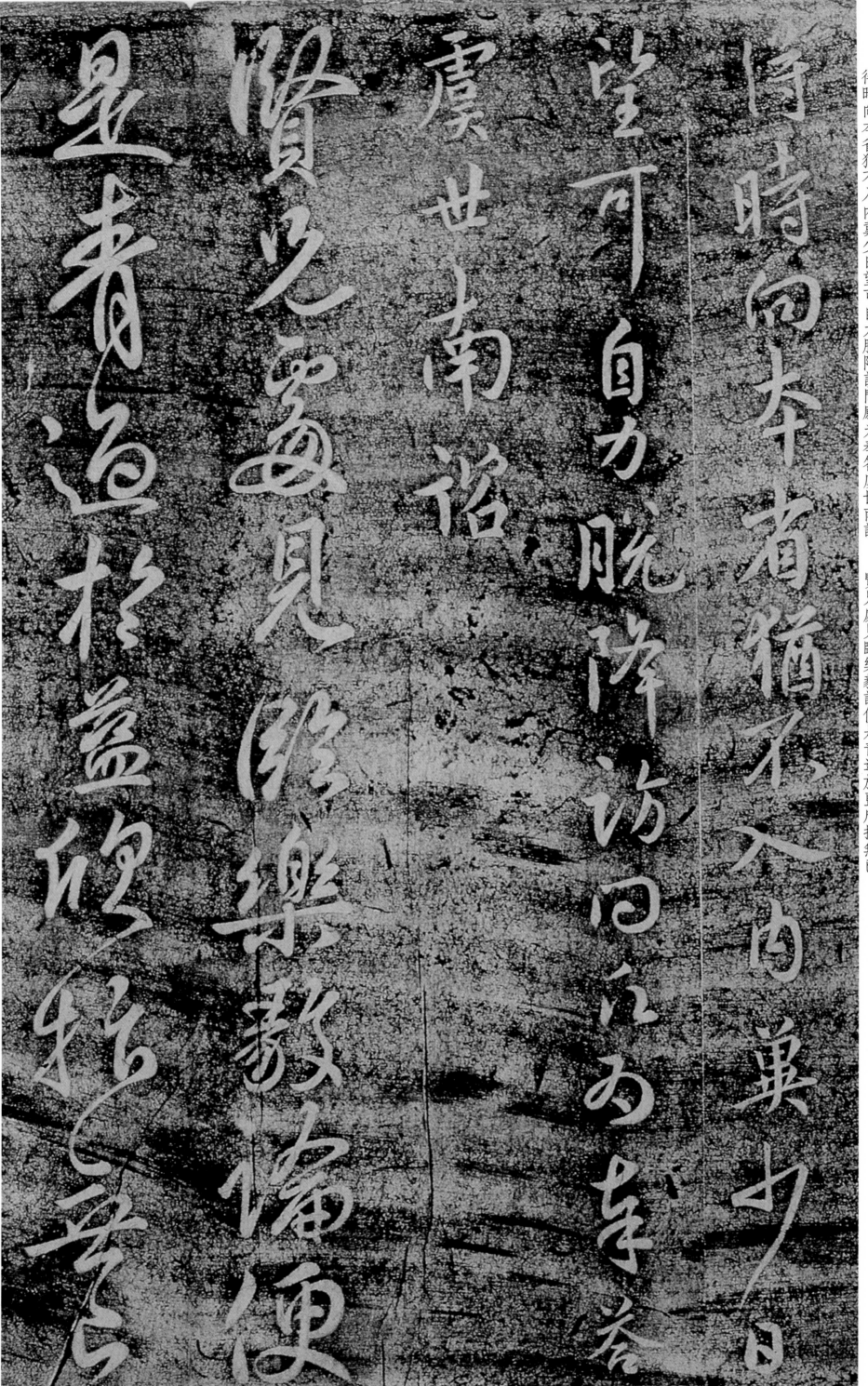

得時向本省猶不入內冀少日望可自力脫降訪問願为奉答虞世南諮　賢兄處見臨樂毅論便是青過於藍欣抃無已

12

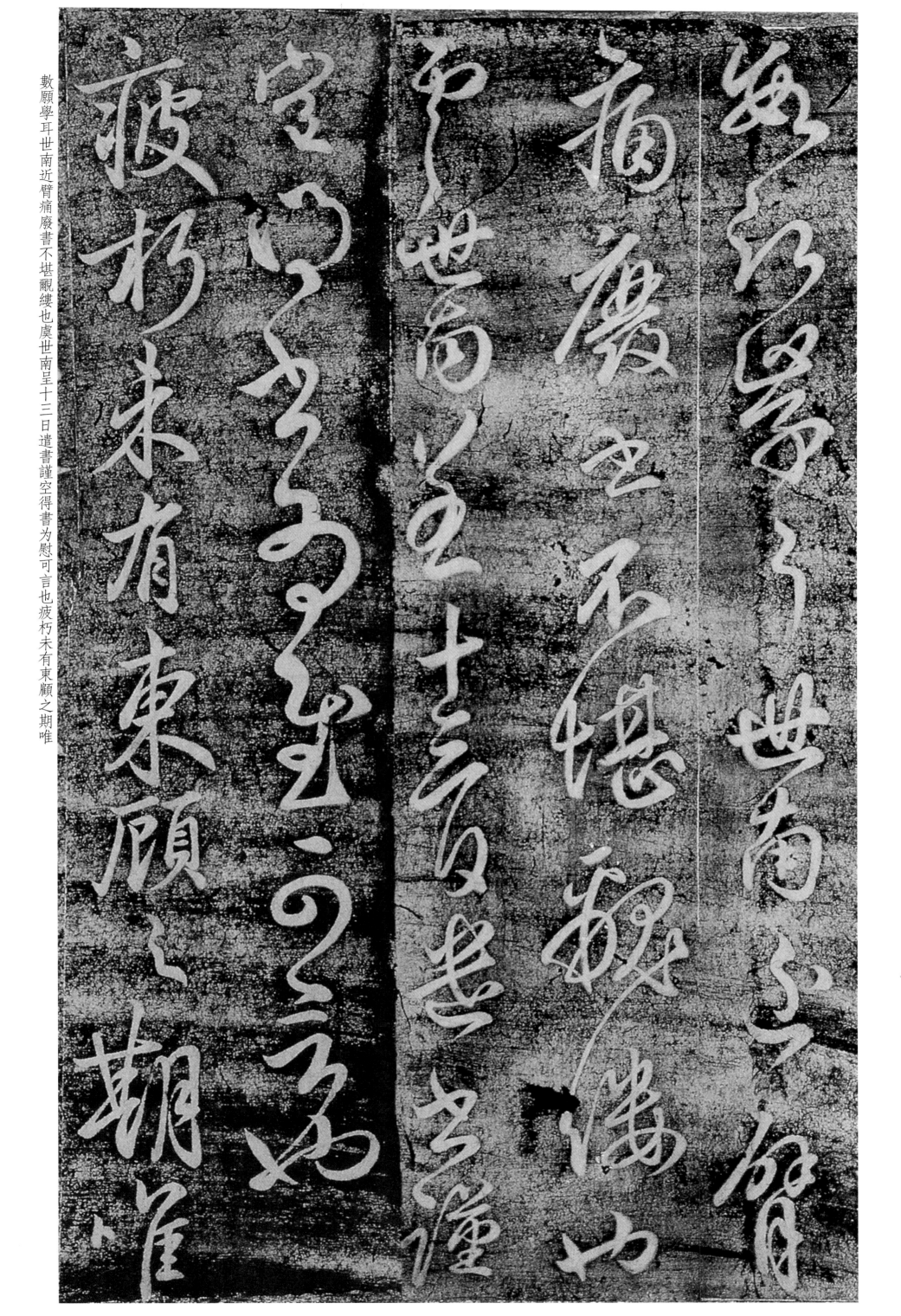

數願學耳世南近臂痛廢書不堪觀縷也虞世南呈十三日遣書謹空得書為慰可言也疲朽未有東顧之期唯

增慨歎人今因使人指申

代面必卿力也

郡長官致問極真而其三人恒

不蕩蕩將如何故承後時有所

異責

潘六云司未得近問莫耶數小

增慨歎今因使人指申代面必卿力也鄭長官致問極真而其三人恒不蕩蕩將如何故承後時有所異責

潘六云司未得近問莫耶數小

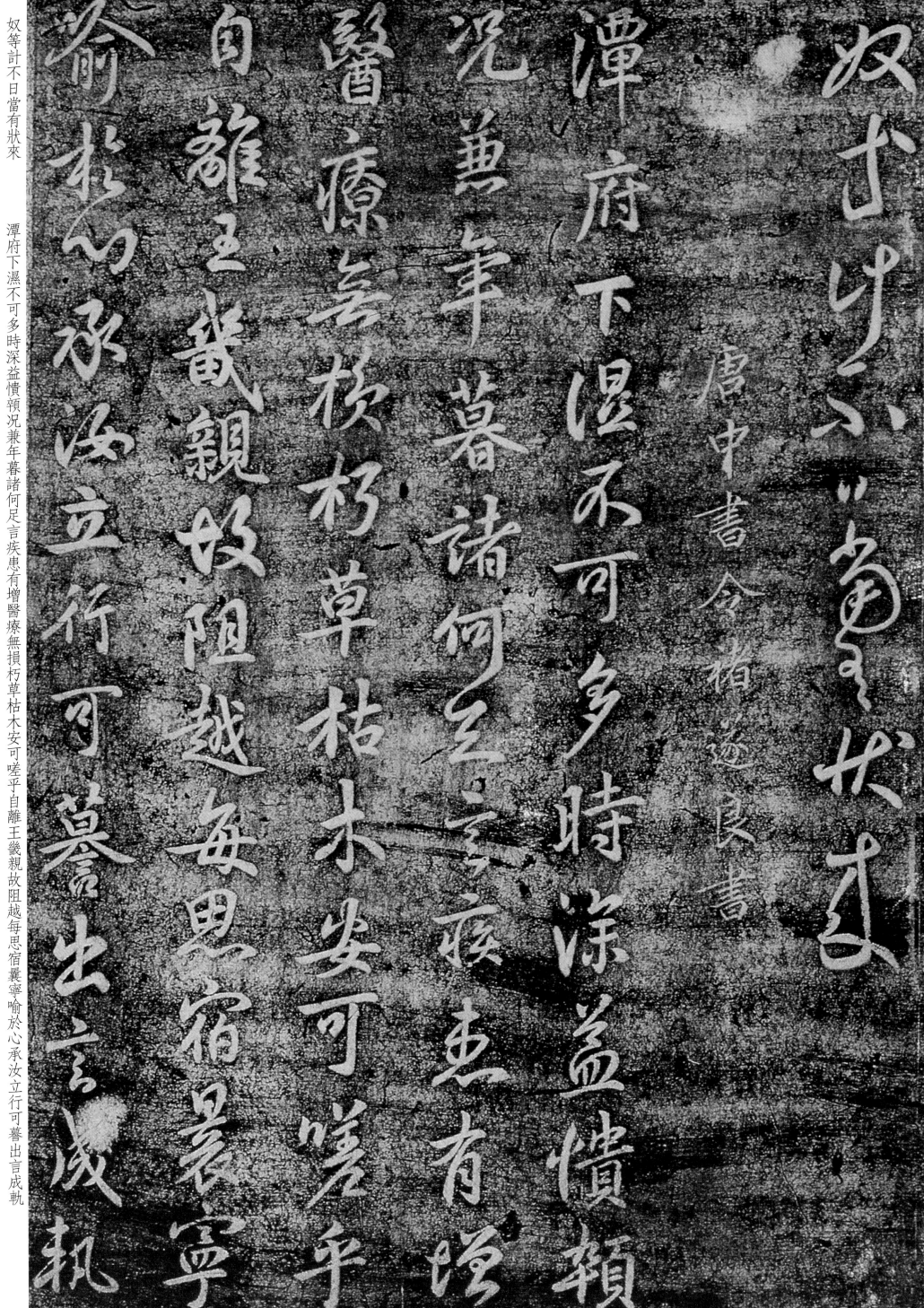

唐中書令楮遂良書

潭府下濕不可多時深益憤頓況兼年暮諸何足言疾患有增醫療無損朽草枯木安可嗟平自離王畿親故阻越每思宿曩寧喻於心承汝立行可蔓出言成軌

遷居要職擢任雄臺聞之嘉聲增以羨慕更得汝狀重美吾誠因奏事閒方便在意徙居此土深成要佳汝悉也五月八日舅遂良報薛八侍中前
山河阻絕星霜變移傷搖落之飄零感依依之柳塞烟霞桂月獨旅無歸折木

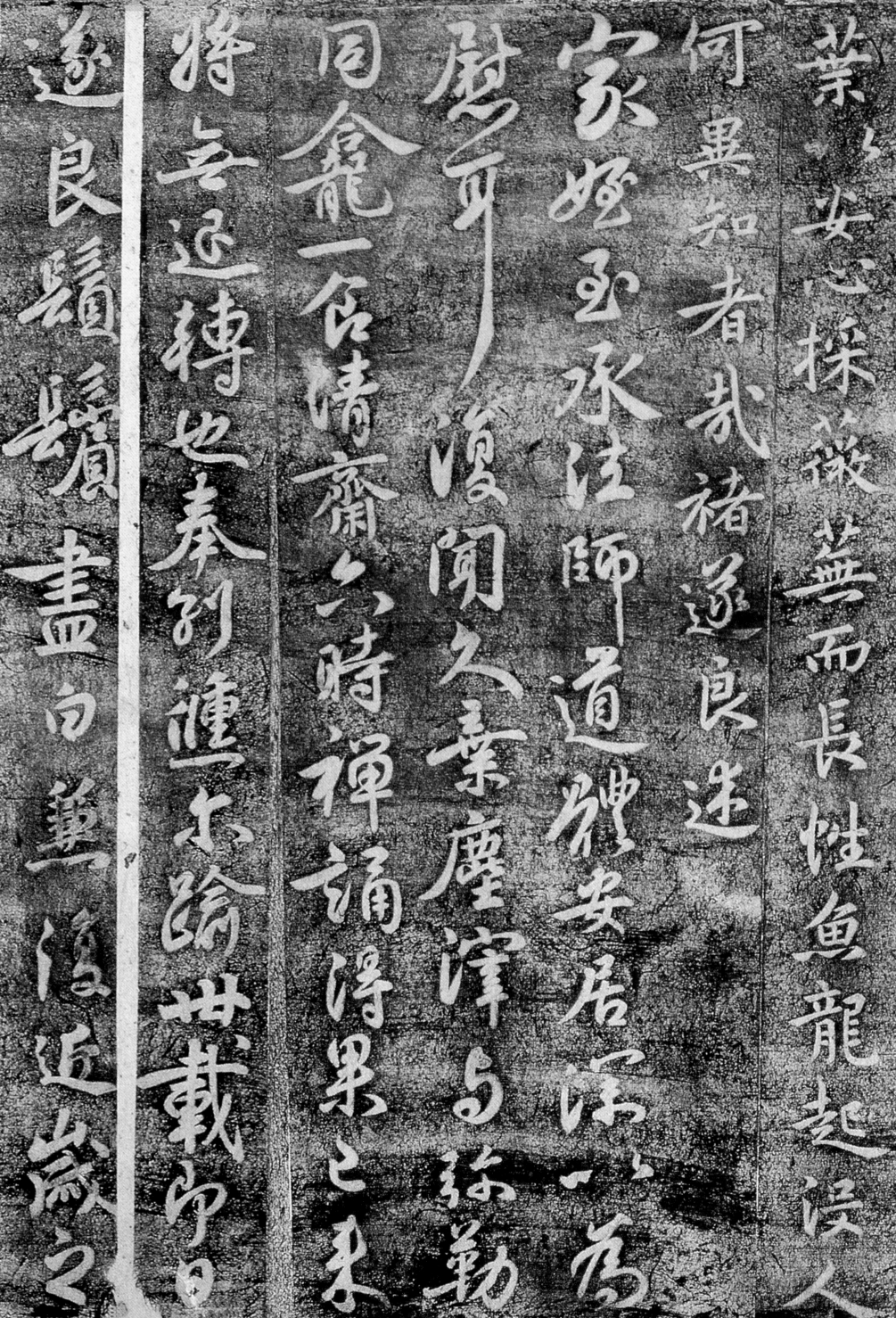

葉以安心採薇蕪而長性魚龍起没人何異知者哉褚遂良述

將無退轉也奉別愴尔踰卅載即日遂良鬚鬢盡白兼復近歲之

家姪至承法師道體安居深以爲慰耳復聞久棄塵滓与弥勒同龕一食清齋六時禪誦得果已來

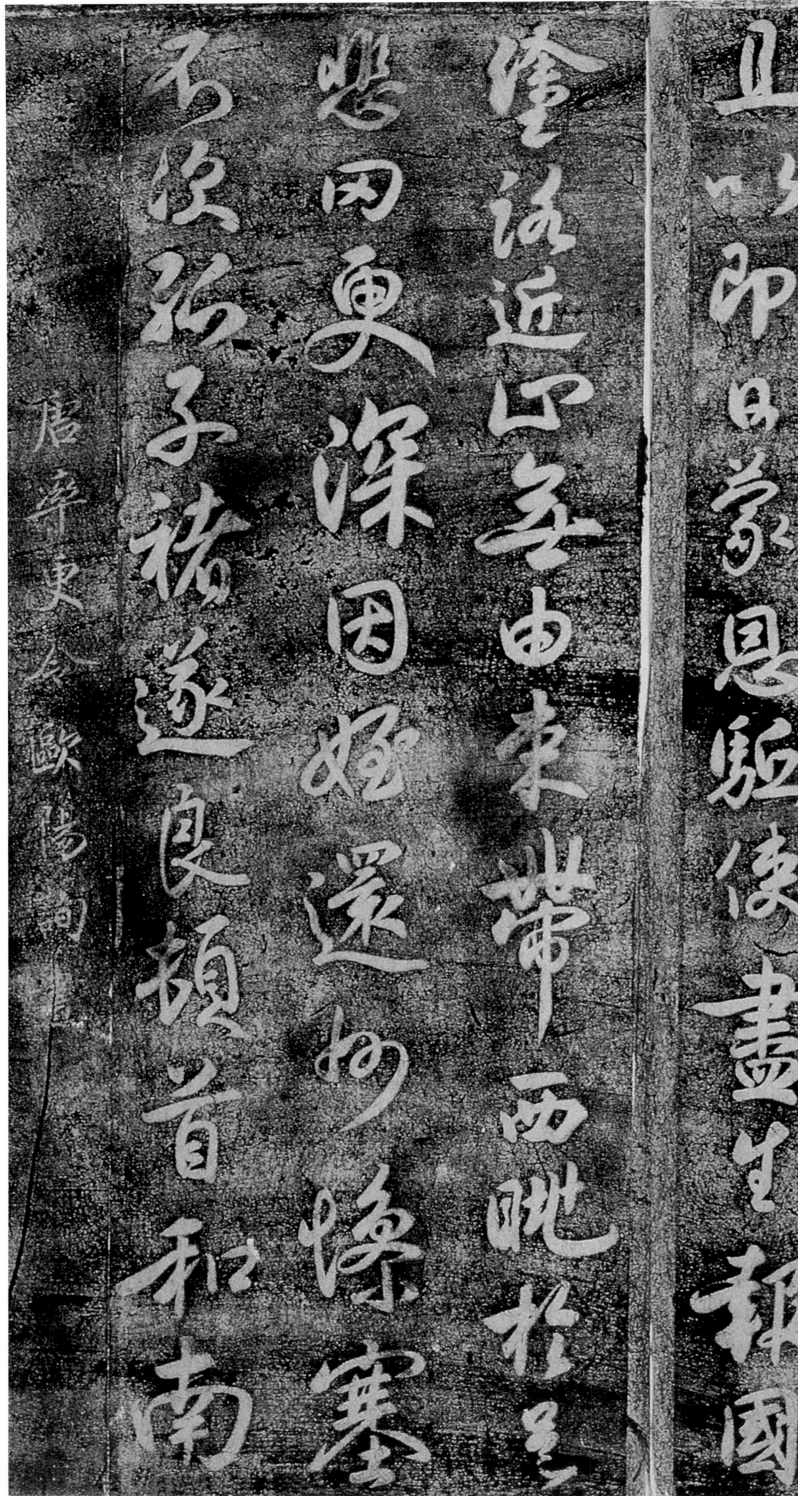

間嬰茲草土鷦雀之志觸緒生悲且以即日蒙恩驅使盡生報國塗路近止無由束帶西眺於邑悲罔更深因姪還州慘塞不次孤子褚遂良頓首和南

唐率更令歐陽詢

靜而思之
令歐陽詢記之
因書此叙于其後渤海郡率更
聊爲次肩至於興歡耳珍重珍重過此
阿頓醒滯思各甚嘉妙今
意猥辱見示諸家書偏得

弱猶未愈吾君何當至速附書必向饒定須寄信立具歐陽詢呈五月中得足下書知道體平安吾氣力尚未能平復極欲知君等信息比憂散散不可具言不復歐陽詢頓首頓首

足下何當定返還人望示心曲

附猶未愈吾君何當至速附書
必向饒定須寄信立具歐陽詢
呈五月中得足下書知道體平
安吾氣力尚未能平復極欲
知君等信息比憂散散不可
不復歐陽詢頓首頓首
足下何當定返還人望示心曲

20

永嘉書寠寠雄一為其心也

此年守疾病無事絕心氣至

於書寠焉並昔時既言必求

然顯數字豈能備矣須將示之

十五日歐陽詢

吾自腳氣數發動竟未聽許

此情何堪寄藥猶可得也

孫權與介象論膾象以鱸魚爲上權曰此出海中安可得象乃庭中作培置水投以鈎餌不經食得鯔魚付厨

近得告爲慰上下無恙恙不得吳興近問懸心得藥書

唐禮部尚書薛稷書

孫權與介象論膾象以鱸魚爲上權曰

出海中安可得象乃庭中作培置水投

以鈎餌不經食得鯔魚付厨

唐朝散大夫陸柬之書

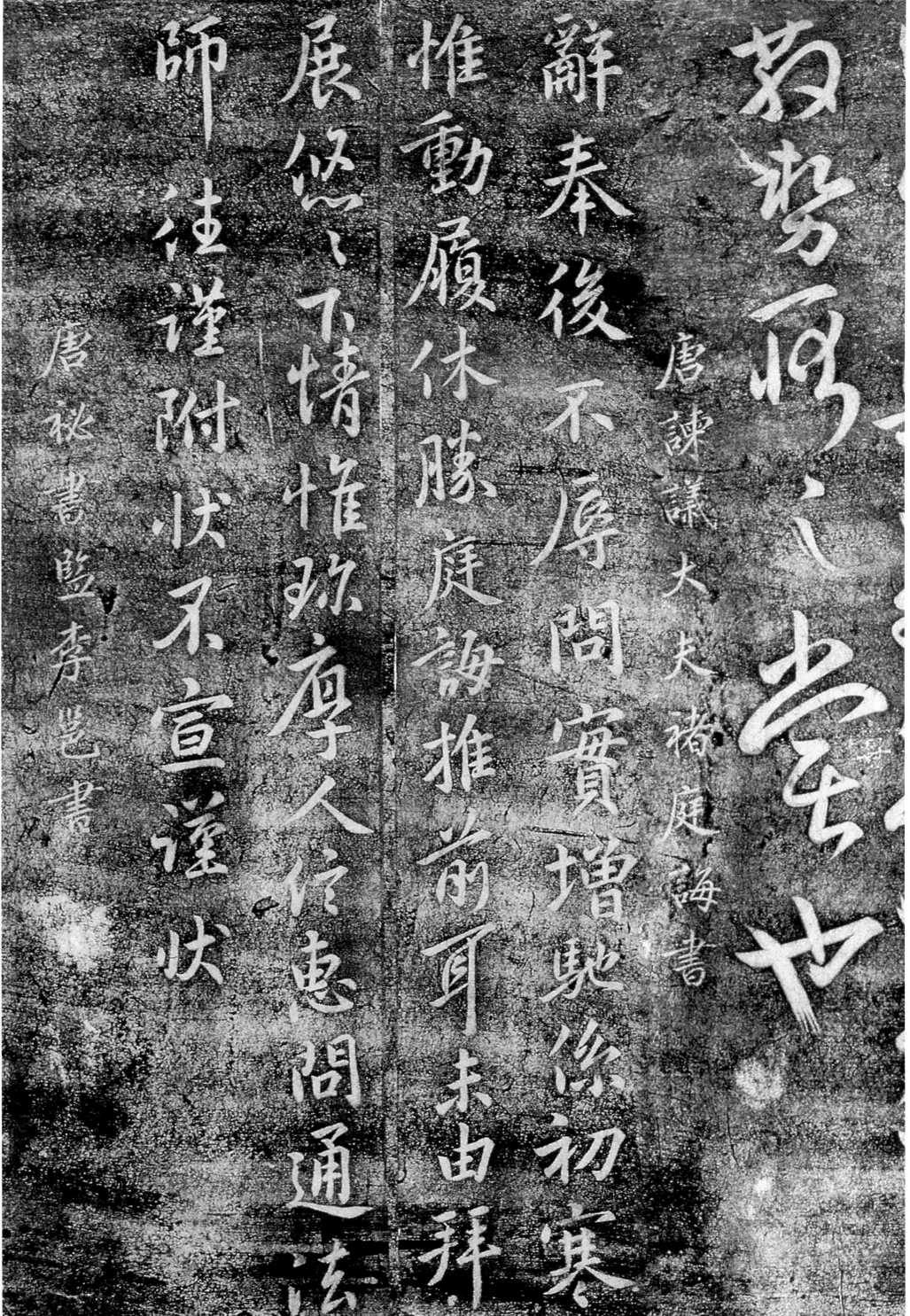

辭奉後不辱問實增馳係初寒惟動履休勝庭誨推前耳未由拜展悠悠下情惟珍厚人信惠問通法師往謹附狀不宣謹狀

唐諫謙大夫褚庭誨書

唐秘書監李邕書

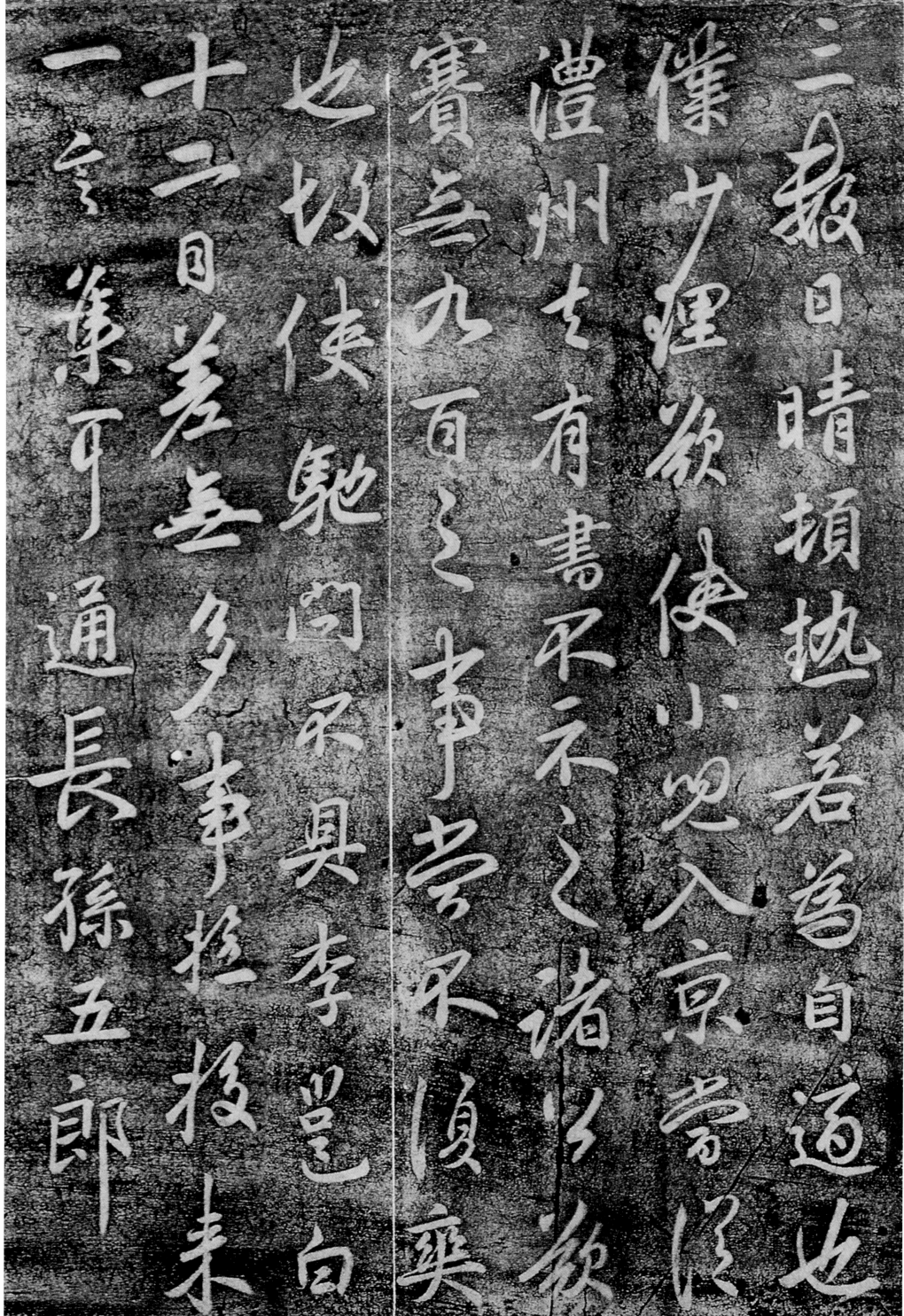

三數日晴頓熱若爲自適也僕少理欲使小兒入京當從澧州去有書不示之諸公歎賽無九百之事當不復爽也故使馳問不具李邕白十二日差無多事撿挍來一言集耳通長孫五郎

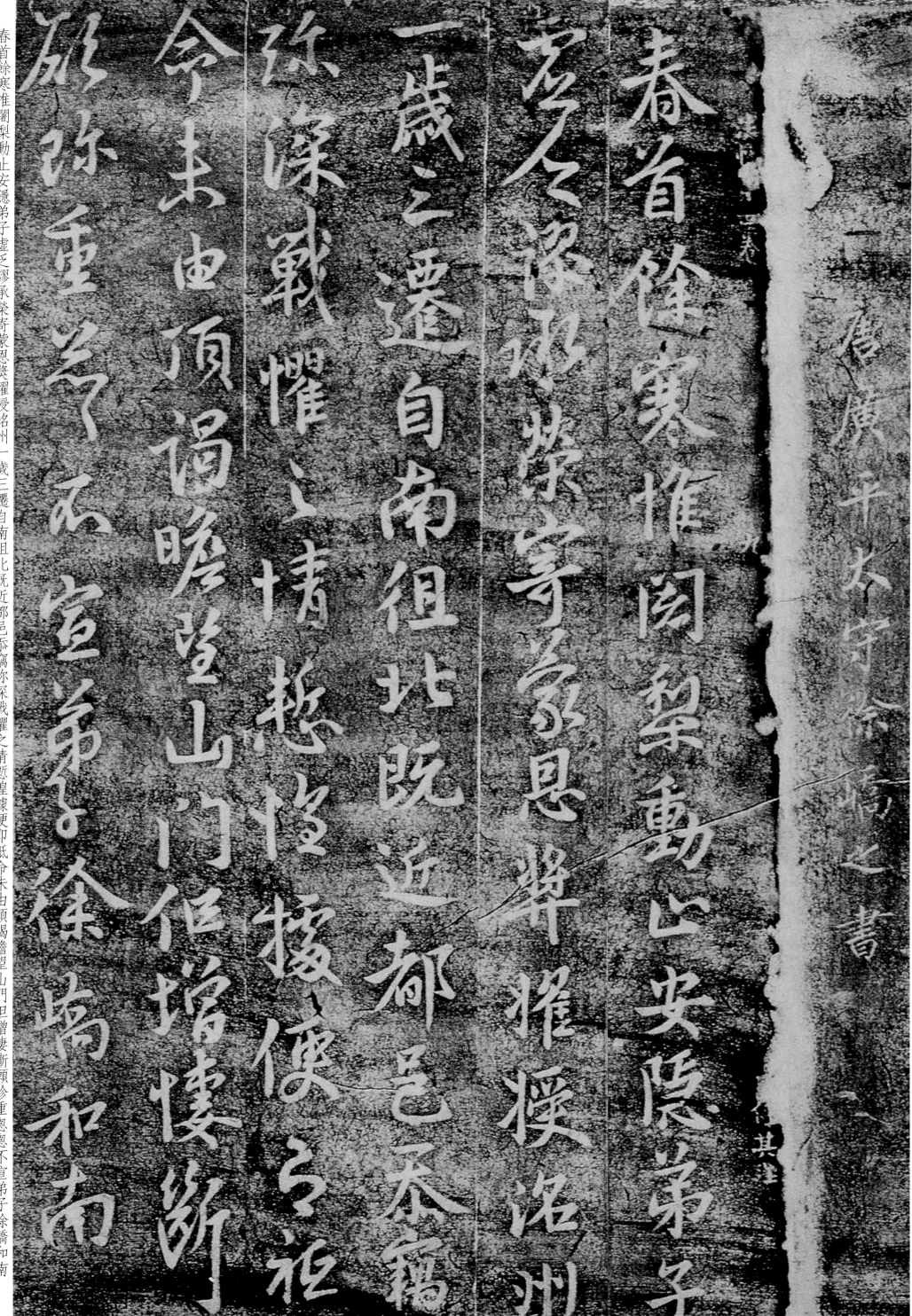

春首餘寒惟闍梨動止安隱弟子虛乏謬承榮寄蒙恩獎擢授洺州一歲三遷自南徂北既近都邑丕竊弥深戰懼之情憊惟據便即祇命未由頂謁瞻望山門但增淒斷願珍重恩恩不宣弟子徐嶠和南

一唐廣平太守徐嶠之書

春首餘寒惟闍梨動止安隱弟子

虛乏謬承榮寄蒙恩獎擢授洺州

一歲三遷自南徂北既近都邑丕

竊弥深戰懼之情憊惟據便即

祇命未由頂謁瞻望山門但增

凄斷願珍重恩恩不宣弟子徐嶠和南

聖慈允許守官稍減罪責猶深憂懼續冀面言不一一誠懸呈卅弟處十四日敬□

聖慈允許守官稍省盛罪

續稽懼夏夏續

書面言不一誠懸

母弟處十四日

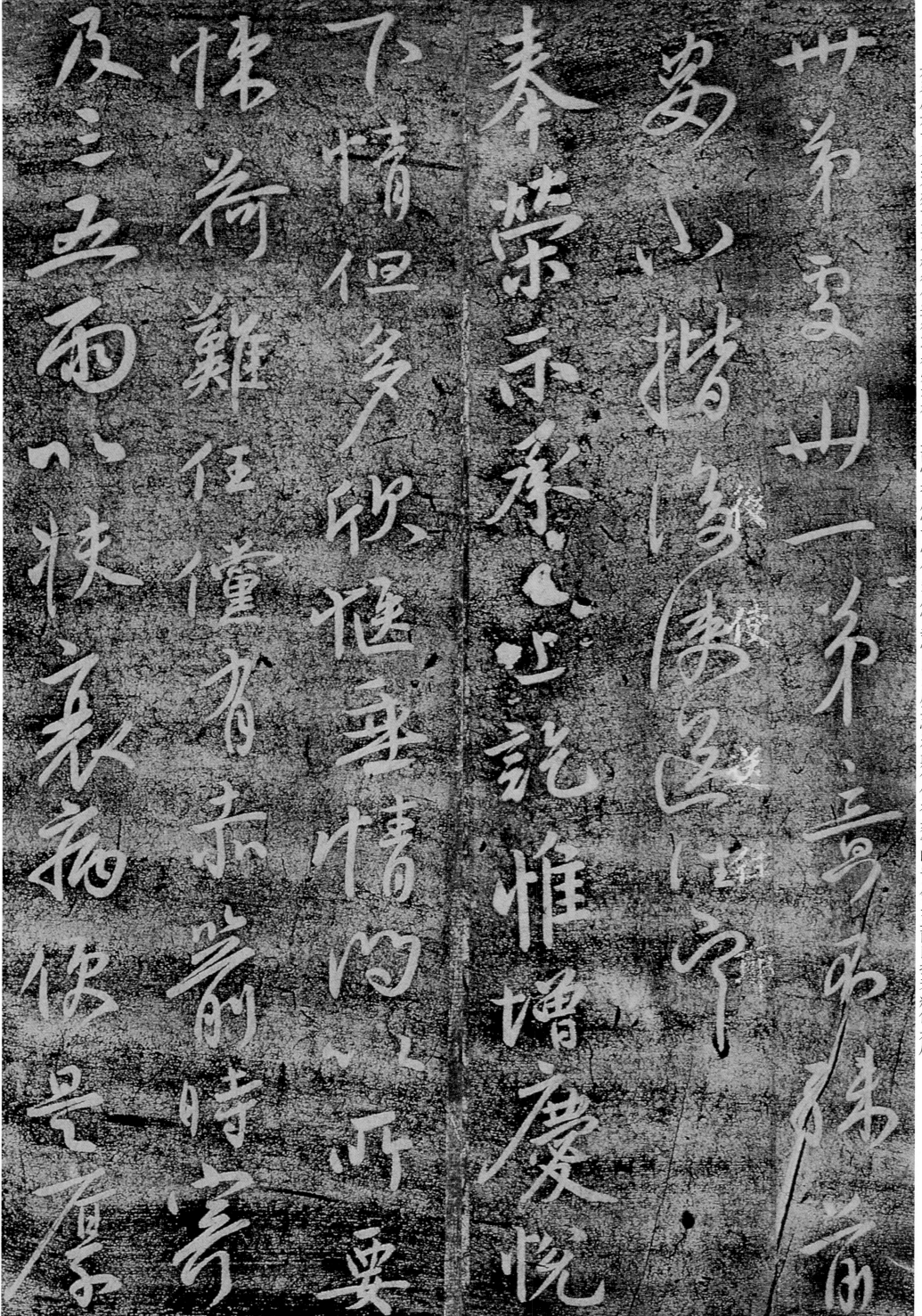

卅弟處卅一弟意不殊前要小楷後使送往耶奉榮示承已上訖惟增慶悅下情但多欣慰垂情問以所要悚荷難任儻有赤箭時寄及三五兩以扶衰病便是厚

惠不具公權狀白
至十六日專到崇賢惟昭察謹狀十五日公權狀
辱問却送及碑本兼虛獎逾涯但深反側因見趙張如虛獎

大觀三年正月一日奉

聖旨摹勒上石